zhōng　rì　wén

中日文版
基礎級

1

華語文書寫能力
習字本

依國教院三等七級分類，
含日文釋意及筆順練習 QR Code

編者序

　　自 2016 年起，朱雀文化一直經營習字帖專書。6 年來，我們一共出版了 10 本，雖然沒有過多的宣傳、縱使沒有如食譜書、旅遊書那樣大受青睞，但銷量一直很穩定，在出版這類書籍的路上，我們總是戰戰兢兢，期待把最正確、最好的習字帖專書，呈現在讀者面前。

　　這次，我們準備做一個大膽的試驗，將習字帖的讀者擴大，以國家教育研究院邀請學者專家，歷時 6 年進行研發，所設計的「臺灣華語文能力基準（Taiwan Benchmarks for the Chinese Language，簡稱 TBCL）」為基準，將其中的三等七級 3,100 個漢字字表編輯成冊，附上漢語拼音、日文解釋，最重要的是每個字加上了筆順練習 QR Code 影片，希望對中文字有興趣的外國人，可以輕鬆學寫字。

　　這一本中日文版依照三等七級出版，第一～第三級為基礎版，分別有 246 字、258 字及 297 字；第四～第五級為進階版，分別有 499 字及 600 字；第六～第七級為精熟版，各分別有 600 字。這次特別分級出版，讓讀者可以循序漸進地學習之外，也不會因為書本的厚度過厚，而導致不好書寫。

　　基礎版的字是根據經常使用的程度，以筆畫順序而列，讀者可以由淺入深，慢慢練習，是一窺中文繁體字之美的最佳範本。希望本書的出版，有助於非以華語為母語人士學習，相信每日 3 ～ 5 字的學習，能讓您靜心之餘，也品出學寫中文字的快樂。

療癒人心悅讀社

目錄 contents

如何使用本書 *How to use*

本書獨特的設計，讀者使用上非常便利。本書的使用方式如下，讀者可以先行閱讀，讓學習事半功倍。

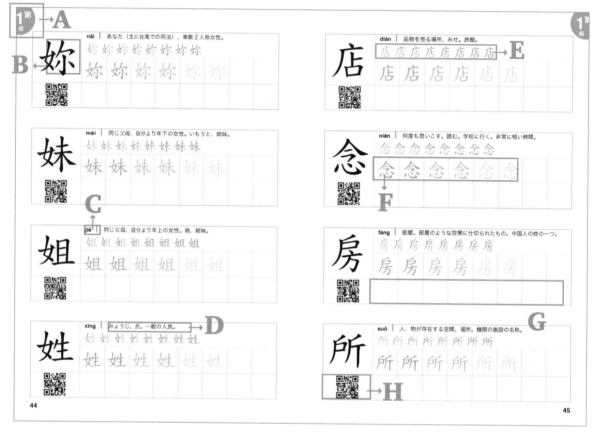

A. 級數：明確的分級，讀者可以了解此冊的級數。

B. 中文字：每一個中文字的字體。

C. 漢語拼音：可以知道如何發音，自己試著練看看。

D. 日文解釋：該字的日文解釋，非以華語為母語人士可以了解這字的意思；而當然熟悉中文者，也可以學習日語。

E. 筆順：此字的寫法，可以多看幾次，用手指先行練習，熟悉此字寫法。

F. 描紅：依照筆順一個字一個字描紅，描紅會逐漸變淡，讓練習更有挑戰。

G. 練習：描紅結束後，可以自己練習寫寫看，加深印象。

H. QR Code：可以手機掃描 QR Code 觀看影片，了解筆順書寫，更能加深印象。

練字的
基本 功

練習寫字前的準備 *To Prepare*

在開始使用這本習字帖之前，有些基本功需要知曉。中文字不僅發音難，寫起來更是難，但在學習之前，若能遵循一些注意事項，相信有事半功倍效果。

◆ 安靜的地點，愉快的心情

寫字前，建議選擇一處安靜舒適的地點，準備好愉快的心情來學寫字。心情浮躁時，字寫不好也練不好。因此寫字時保持良好的心境，可以有效提高寫字、認字的速度。而安靜的環境更能為有效學習加分。

◆ 正確坐姿

❶ **坐正坐直**：身體不要前傾或後仰，更不要駝背，甚至是歪斜一邊。屁股坐好坐滿椅子，讓身體跟大腿成 90 度，需要時不妨拿個靠背墊讓自己坐好。

❷ **調整座椅高度**：座椅與桌子的高度要適宜，建議手肘與桌面同高，且坐好時，身體與桌子的距離約在一個拳頭為佳。

❸ **雙腳能舒服的平放地面**：除了手肘與桌面要同高外，雙腳與地面也要注意。建議雙腳能舒服的平踏地面，如果不行，建議可以用一個腳踏板來彌補落差。

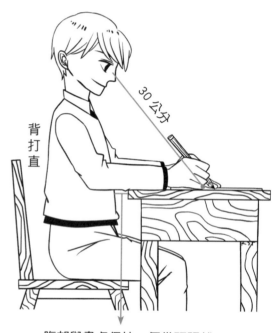

腹部與書桌保持一個拳頭距離

◆ 握筆姿勢

❶ 大拇指以右半部指腹接觸筆桿，輕鬆地自然彎曲。

❷ 食指最末指節要避免過度彎曲，讓握筆僵硬。

❸ 筆桿依靠在中指的最後一個指節，中指則與後兩指自然相疊不分離。

❹ 掌心是空的，手指不能貼著掌心。

❺ 筆斜靠於食指根部，勿靠著虎口。

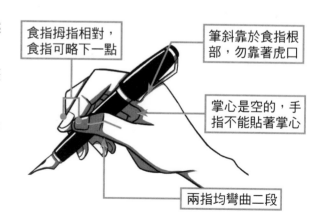

◆ 基礎筆畫

「筆畫」觀念在學寫中文字是相當重要的，如果筆畫的觀念清楚，之後面對不同的字，就能順利運筆。
因此，建議讀者在進入學寫中文字之前，先從「認識筆畫」開始吧！

一	丨	丶	ノ	㇀	㇏	フ	ㄴ	㇇	フ
横	豎	點	撇	挑	捺	横折	豎折	横鉤	横撇
一	丨	丶	ノ	㇀	㇏	フ	ㄴ	㇇	フ

7

亅	亅	㇂	㇄	㇉	㇆	乙	㇉	丿	て
豎挑	豎鈎	斜鈎	臥鈎	彎鈎	橫折鈎	橫曲鈎	豎曲鈎	豎撇	橫斜鈎

ㄥ	ㄥ	く	丶	ㄜ	ㄣ	ㄅ	ㄋ		
撇橫	撇挑	撇頓點	長頓點	橫折橫	豎橫折	豎橫折鈎	橫撇橫折鈎		
ㄥ	ㄥ	く	丶	ㄜ	ㄣ	ㄅ	ㄋ		
ㄥ	ㄥ	く	丶	ㄜ	ㄣ	ㄅ	ㄋ		
ㄥ	ㄥ	く	丶	ㄜ	ㄣ	ㄅ	ㄋ		

筆順基本原則

依據教育部《常用國字標準字體筆順手冊》基本法則，歸納的筆順基本法則有 17 條：

◆ 自左至右：

凡左右並排結體的文字，皆先寫左邊筆畫和結構體，再依次寫右邊筆畫和結構體。

如：川、仁、街、湖

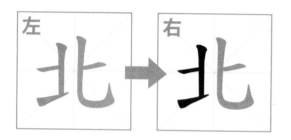

◆ 先橫後豎：

凡橫畫與豎畫相交，或橫畫與豎畫相接在上者，皆先寫橫畫，再寫豎畫。

如：十、干、士、甘、聿

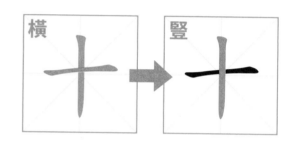

◆ 先上後下：

凡上下組合結體的文字，皆先寫上面筆畫和結構體，再依次寫下面筆畫和結構體。

如：三、字、星、意

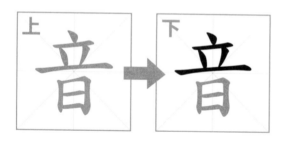

◆ 先撇後捺：

凡撇畫與捺畫相交，或相接者，皆先撇而後捺。如：交、入、今、長

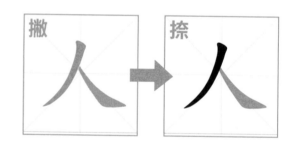

◆ 由外而內：

凡外包形態，無論兩面或三面，皆先寫外圍，再寫裡面。

如：刀、勻、月、問

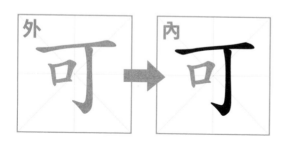

◆ 先中間，後兩邊：

豎畫在上或在中而不與其他筆畫相交者，先寫豎畫。

如：上、小、山、水

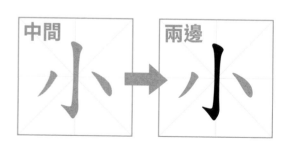

◆ 橫畫與豎畫組成的結構，最底下與豎畫相接的橫畫，通常最後寫。

　　如：王、里、告、書

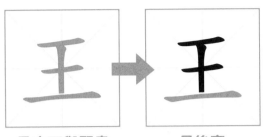

最底下與豎畫
相接的橫畫　　　　**最後寫**

◆ 橫畫在中間而地位突出者，最後寫。

　　如：女、丹、母、毋、冊

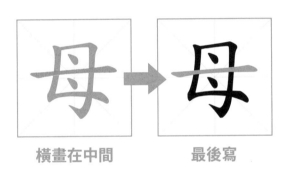

橫畫在中間　　　　**最後寫**

◆ 四圍的結構，先寫外圍，再寫裡面，底下封口的橫畫最後寫。

　　如：日、田、回、國

◆ 點在上或左上的先寫，點在下、在內或右上的，則後寫。

　　如：卜、為、叉、犬

在上或左上的　　　**在下、在內**
先寫　　　　　　　**或右上的後寫**

◆ 凡從戈之字，先寫橫畫，最後寫點、撇。

　　如：成、戒、成、咸

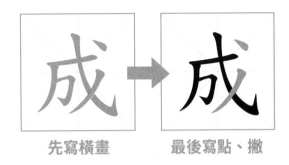

先寫橫畫　　　　**最後寫點、撇**

◆ 撇在上，或撇與橫折鉤、橫斜鉤所成的下包結構，通常撇畫先寫。

　　如：千、白、用、凡

◆ 橫、豎相交，橫畫左右相稱之結構，通常先寫橫、豎，再寫左右相稱之筆畫。

　　如：來、垂、喪、乘、否

◆ 凡豎折、豎曲鉤等筆畫，與其他筆畫相交或相接而後無擋筆者，通常後寫。

　　如：區、臣、也、比、包

◆ 凡以 、 為偏旁結體之字，通常 、 最後寫。

　　如：廷、建、返、迷

◆ 凡下托半包的結構，通常先寫上面，再寫下托半包的筆畫。

　　如：凶、函、出

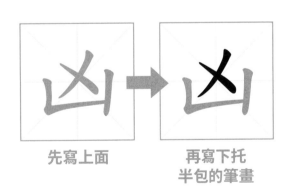

先寫上面　　　　**再寫下托**
半包的筆畫

◆ 凡字的上半或下方，左右包中，且兩邊相稱或相同的結構，通常先寫中間，再寫左右。

　　如：兜、學、樂、變、贏

中日文版
基礎級
1

一

yī | 数の名。一＋量詞。同じ、一致。ひたすら。

一

一　一　一　一　一　一

七

qī | 数の名。七番目の。回数。

七 七

七　七　七　七　七　七

九

jiǔ | 数の名。数量の多いこと。回数。

九 九

九　九　九　九　九　九

二

èr | 数の名。2番目の。二つに分かれる。

二 二

二　二　二　二　二　二

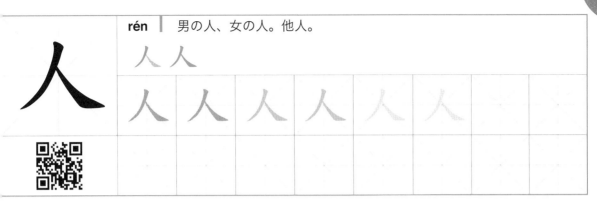

rén | 男の人、女の人。他人。

人 人

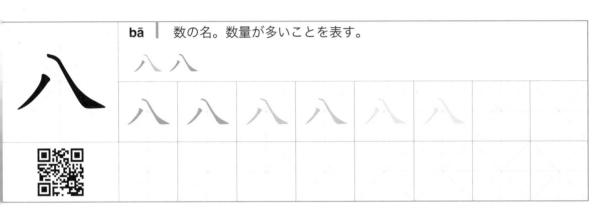

bā | 数の名。数量が多いことを表す。

八 八

shí | 数の名。十分、完璧。

十 十

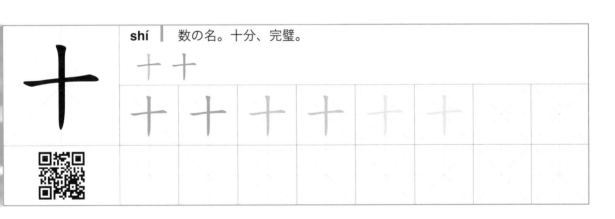

yòu | さらに。そのうえ。何度も繰り返し。

又 又

三

sān 数の名。3番目。回数。

三 三 三

三 三 三 三 三 三

上

shàng 上のほう、「下」の対語。山の上。上位。

上 上 上

上 上 上 上 上 上

下

xià 下のほう、「上」の対語。部下。下位であること。

下 下 下

下 下 下 下 下 下

久

jiǔ 時間が長いこと。どれぐらいの間。時間の長さ。

久 久 久

久 久 久 久 久 久

也

yě | 同様に、同じ。同類の動作、状態が並列していることを強調すること。

也 也 也

也 也 也 也 也 也

千

qiān | 数字、十の百倍。数が非常に多いこと。

千 千 千

千 千 千 千 千 千

口

kǒu | 動物の器官としての口。出入り口。

口 口 口

口 口 口 口 口 口

大

dà | 大きいこと。年上であること、一番上の。

大 大 大

大 大 大 大 大 大

學如逆水行舟，不進則退。

女

nǚ | 女の子、「男」の対語。女の、女性の。

女女女

女 女 女 女 女 女

子

zi | 現在は専ら息子を指すこと。幼いこと。

子子子

子 子 子 子 子 子

小

xiǎo | 小さいこと。ほんの少し、ちょっぴり。

小小小

小 小 小 小 小 小

山

shān | 山の中。山岳。たくさん寄り集まったもの

山山山

山 山 山 山 山 山

| **gōng** | 労働者。仕事。給料をもらう人。 |

工

エ エ エ

| エ | エ | エ | エ | エ | エ | | |

| **jǐ** | 自分。自称。天干の6番め。 |

己

己 己 己

| 己 | 己 | 己 | 己 | 己 | 己 | | |

| **bù** | 違う、いいえ、まだ、否定。 |

不

不 不 不 不

| 不 | 不 | 不 | 不 | 不 | 不 | | |

| **zhōng** | 真ん中、中央。…の中、内部。合格する。宝くじなどを当たる。 |

中

中 中 中 中

| 中 | 中 | 中 | 中 | 中 | 中 | | |

zhòng | to hit (target), to attain

五

wǔ | 数の名、四と六の間の数字。

五 五 五 五

五 五 五 五 五 五

什

shén | 専ら物事を指すこと。何。

什 什 什 什

什 什 什 什 什 什

shí | 十。さまざまの。

今

jīn | 現代、現在、「古」の対語。今の、この。

今 今 今 今

今 今 今 今 今 今

元

yuán | 通貨単位。第一位の。はじめの、最初の。

元 元 元 元

元 元 元 元 元 元

公

gōng | 公平であること。公共の、共同の。

公 公 公 公

公 公 公 公 公 公

六

liù | 数の名、五と七の間の数字。

六 六 六 六

六 六 六 六 六 六

分

fēn | 分ける、分割する。

分 分 分 分

分 分 分 分 分 分

fèn | 部分。社会的な身分。成分。試験や試合の点数。

午

wǔ | 十二支の7番目。昼のさなか。

午 午 午 午

午 午 午 午 午 午

友 | yǒu | 友達、仲間。友好国。友情。

友 友 友 友

友 友 友 友 友 友

天 | tiān | 季節。天気。天然の、天性の。

天 天 天 天

天 天 天 天 天 天

太 | tài | 非常に、大変。甚だ、最も。限り無く。

太 太 太 太

太 太 太 太 太 太

少 | shǎo | 数量が少ない、ほんの少し。遺失すること。若い人。

少 少 少 少

少 少 少 少 少 少

少 | shào | 若い人、少年。

心

xīn | 内臓の一つ。思想、気持ち。中央。

心 心 心 心

心 心 心 心 心 心

文

wén | 文字。文章。例文。文科系。

文 文 文 文

文 文 文 文 文 文

方

fāng | 四角い。場所。方法、手段。中国人の姓の一つ。

方 方 方 方

方 方 方 方 方 方

手

shǒu | 両手、左手、右手。助手。手書きする。

手 手 手 手

手 手 手 手 手 手

日

rì | 太陽。昼、「夜」の対語。ある特定の日。

日 日 日 日

日　日　日　日　日　日

月

yuè | 天体の月。時間の単位、一年の十二分の一の時間。毎月。

月 月 月 月

月　月　月　月　月　月

比

bǐ | 比べる。試合の得点の対照を示す。比較する。

比 比 比 比

比　比　比　比　比　比

bì | 並ぶ。

水

shuǐ | 水という液体、ウォーター。液体。ジュースなどの水添加の液体。

水 水 水 水

水　水　水　水　水　水

火

huǒ | 物が燃えるときに出る光と熱。炎。火のついたように、緊急な状態。

火 火 火 火

火 火 火 火 火 火

牛

niú | 家畜、動物の一つ。頑固である。十二支の2番目。

牛 牛 牛 牛

牛 牛 牛 牛 牛 牛

王

wáng | 君主、国王。一番優秀な人。技術の抜群な人。中国人の姓の一つ。

王 王 王 王

王 王 王 王 王 王

他

tā | 単数3人称。あの人。その他。

他 他 他 他 他

他 他 他 他 他 他

以

yǐ 一定の方法や手段で。〜によって、〜にもって。

以 以 以 以

以 以 以 以 以 以

出

chū 出発する。太陽、月などが現われる。現れる。

出 出 出 出 出

出 出 出 出 出 出

包

bāo 包む。かばん、バッグ、入れ物。中国人の姓の一つ。

包 包 包 包 包

包 包 包 包 包 包

半

bàn 全体の二分の一。真ん中。ほんの少し。

半 半 半 半 半

半 半 半 半 半 半

去 qù 「來」の対語。逝去。失っていく。

去去去去去

去　去　去　去　去　去

句 jù センテンス、フレーズ。

句句句句句

句　句　句　句　句　句

只 zhī たった一つの、だけ。専ら。

只只只只只

只　只　只　只　只　只

叫 jiào 叫ぶ。姓名は…という、物の名前は…と呼ぶ。注文する。

叫叫叫叫叫

叫　叫　叫　叫　叫　叫

我走得很慢，但從來不後退。

kě | …と認める。ありうること。

可 可 可 可 可

可 可 可 可 可 可

tái | 景色を眺める高い建物。車や自転車を数える量詞の語。台湾。

台 台 台 台 台

台 台 台 台 台 台

tái | 「台」の異体字である。意味、発音が同じで、通用する漢字。

臺 臺 臺 臺 臺 臺 臺 臺 臺 臺 臺 臺 臺

臺 臺 臺 臺 臺 臺

yòu | 「左」の対語。右の方。政治などの方面が保守派的である。

右 右 右 右 右

右 右 右 右 右 右

四 | sì | 数の名、三と五の間の数字。4番目の。回数。

四 四 四 四 四

四 四 四 四 四 四

外 | wài | 「内」の対語。囲まれていない部分。外。第三者。

外 外 外 外 外

外 外 外 外 外 外

奶 | nǎi | おっぱい。乳汁。牛乳、ミルク。

奶 奶 奶 奶 奶

奶 奶 奶 奶 奶 奶

它 | tā | 人間以外の事物を指す3人称代名詞。他と違っていること。

它 它 它 它 它

它 它 它 它 它 它

左 **zuǒ** 「右」の対語。左の方。政治などの方面が進歩的である。

左 左 左 左 左

左 左 左 左 左 左

打 **dǎ** 殴る。戦う。開ける。手、道具で叩く。薬などを注入する。

打 打 打 打 打

打 打 打 打 打 打

本 **běn** 書籍、碑帖。もともと。草木の根、茎。事物の根本。

本 本 本 本 本

本 本 本 本 本 本

生 **shēng** 子供を産む。野菜、果物が未熟である。病気、効力を発生する。

生 生 生 生 生

生 生 生 生 生 生

用

yòng | 物、場所、道具などを使用する。費用。必要がある。

用 用 用 用 用

用 用 用 用 用 用

白

bái | 白い色。はっきりしている。無添加。中国人の姓の一つ。

白 白 白 白 白

白 白 白 白 白 白

件

jiàn | 器物、荷物、事件、文書などの数を数える数字。

件 件 件 件 件 件

件 件 件 件 件 件

休

xiū | 休息すること、休むこと。停止する。引退する。

休 休 休 休 休 休

休 休 休 休 休 休

先 xiān | 以前、もともと。最初、まず。あらかじめ。

先先先先先先

先 先 先 先 先 先

共 gòng | 一緒に、共に。合わせて。共通の。

共共共共共共

共 共 共 共 共 共

再 zài | 再び、もう一度。同じく動作、行為などを繰り返すこと。

再再再再再再

再 再 再 再 再 再

吃 chī | ご飯などを食べる。薬などを飲む。損害を受ける。びっくりする。

吃吃吃吃吃吃

吃 吃 吃 吃 吃 吃

同

tóng | 賛成する。同じ。一緒に。

同 同 同 同 同 同

同 同 同 同 同 同

名

míng | 名前。名誉、名声。有名な人物。

名 名 名 名 名 名

名 名 名 名 名 名

因

yīn | 原因、理由。…によって、…にだから、…ので。因数、因子。

因 因 因 因 因 因

因 因 因 因 因 因

在

zài | 人、物事が存在する。人、物事がある場所にいる、ある。

在 在 在 在 在 在

在 在 在 在 在 在

地	**de** 大地。地球。地理。田畑。
	地 地 地 地 地 地
	地 地 地 地 地 地

多	**duō** 増える。数や量がたくさんであること。数多い。「少」の対語。
	多 多 多 多 多 多
	多 多 多 多 多 多

她	**tā** 女性単数3人称、彼女。
	她 她 她 她 她 她
	她 她 她 她 她 她

好	**hǎo** よい、すばらしい。仲が良い。機嫌がよい。
	好 好 好 好 好 好
	好 好 好 好 好 好

hào 好む。張る。好き。

字

zì 文字。字体。契約書などの書き付け。言葉。

字 字 字 字 字 字

字 字 字 字 字 字

安

ān 安定。平安。穏やか。危険がないこと、安全。

安 安 安 安 安 安

安 安 安 安 安 安

年

nián 地球が太陽の周りを一周する時間。年齢、年。

年 年 年 年 年 年

年 年 年 年 年 年

早

zǎo ずっと以前から。時間などが早い。初期の。

早 早 早 早 早 早

早 早 早 早 早 早

有 **yǒu** | 所有する、持つ。妊娠する。不特定の人、事物。時間を指すこと。

有 有 有 有 有 有

有 有 有 有 有 有

百 **bǎi** | 数字、十の十倍。数多い、たくさん。

百 百 百 百 百 百

百 百 百 百 百 百

老 **lǎo** | 年寄り。もとの、いつもの。野菜が火を通しすぎて固くなっている。

老 老 老 老 老 老

老 老 老 老 老 老

自 **zì** | 自分で。時間、場所の起点を示し。

自 自 自 自 自 自

自 自 自 自 自 自

衣

yī | 洋服。物や物事を覆うもの、カバー。

衣衣衣衣衣衣

衣 衣 衣 衣 衣 衣

西

xī | 方位、西アジア。西側諸国。

西西西西西西

西 西 西 西 西 西

位

wèi | 場所を示す。ものごとが存在する空間。

位位位位位位位

位 位 位 位 位 位

住

zhù | 住む、滞在する。しっかりと固定する。

住住住住住住住

住 住 住 住 住 住

你 nǐ | あなた、お前、相手、単数２人称。

你你你你你你你
你 你 你 你 你 你

別 bié | 区別する。わかれ。同じでない。性別。

別別別別別別別
別 別 別 別 別 別

吧 bā | 文末につけて提案、賛成、推察などの語気を示す。

吧吧吧吧吧吧吧
吧 吧 吧 吧 吧 吧

坐 zuò | 座る。バス、電車などに乗る。位置している。

坐坐坐坐坐坐坐
坐 坐 坐 坐 坐 坐

弟 dì | 同じ父母から生まれた男達、兄弟。弟子、学生。

弟 弟 弟 弟 弟 弟 弟

弟 弟 弟 弟 弟 弟

快 kuài | 速度がはやい。まもなく、すぐ。気持ちがいい。

快 快 快 快 快 快 快

快 快 快 快 快 快

我 wǒ | 私、僕、俺。単数1人称。自分。わが方。

我 我 我 我 我 我 我

我 我 我 我 我 我

找 zhǎo | 探す。人、場所などを訪ねる。

找 找 找 找 找 找 找

找 找 找 找 找 找

每

méi | それぞれの、…ごと。そのたびごとに、毎度、毎に。

每每每每每每每

每 每 每 每 每 每

沒

méi | 存在しないこと。動詞を否定する。沈没する。

沒沒沒沒沒沒沒

沒 沒 沒 沒 沒 沒

男

nán | 男性、男の。長男。

男男男男男男男

男 男 男 男 男 男

見

jiàn | 物、色などが目に入る。面会する。人、ものなどを見聞する。

見見見見見見見

見 見 見 見 見 見

走 zǒu | 歩く。速く移動する、走る。

走 走 走 走 走 走 走

走 走 走 走 走 走

車 chē | 車の総称。中国人の姓の一つ。

車 車 車 車 車 車 車

車 車 車 車 車 車

那 nà | あれ、あの、あそこ、あちらなど。

那 那 那 那 那 那

那 那 那 那 那 那

事 shì | 事、何の用。仕事。事件。

事 事 事 事 事 事 事 事

事 事 事 事 事 事

些

xiē | 程度や量がわずか。ほんの少し、ちょっと、わずか。

些 些 些 些 些 些 些 些

些 些 些 些 些 些

來

lái | 別の空間から話しての所へ移動する。次の。

來 來 來 來 來 來 來 來

來 來 來 來 來 來

兒

ér | こども、赤ちゃん。幼い子。

兒 兒 兒 兒 兒 兒 兒 兒

兒 兒 兒 兒 兒 兒

兩

liǎng | お互い。対になっているもの。金などの重さの単位。

兩 兩 兩 兩 兩 兩 兩

兩 兩 兩 兩 兩 兩

到 dào | ある場所に着く。動作、行為どの地点や時点まで続くかを示し。

到 到 到 到 到 到 到

到 到 到 到 到 到

呢 ní | 獣毛や擬毛などで作った毛織物を総称したもの。

呢 呢 呢 呢 呢 呢 呢 呢

呢 呢 呢 呢 呢 呢

ne | 疑問文。目の前の事実を誇張した語気。

咖 kā | 咖哩（gālí）などの外来語の表記に用いる。

咖 咖 咖 咖 咖 咖 咖 咖

咖 咖 咖 咖 咖 咖

和 hé | すべてを数え合わせた数。　hàn | …と…。　huo | 暖かい。

和 和 和 和 和 和 和 和

和 和 和 和 和 和

hè | 声をあわせる。　huò | かきまぜる。

妳
nǎi | あなた（主に台湾での用法）、単数２人称女性。

妳 妳 妳 妳 妳 妳 妳 妳

妳 妳 妳 妳 妳 妳

妹
mèi | 同じ父母、自分より年下の女性。いもうと、姉妹。

妹 妹 妹 妹 妹 妹 妹 妹

妹 妹 妹 妹 妹 妹

姐
jiě | 同じ父母、自分より年上の女性。姉、姉妹。

姐 姐 姐 姐 姐 姐 姐 姐

姐 姐 姐 姐 姐 姐

姓
xìng | みょうじ、氏。一般の人民。

姓 姓 姓 姓 姓 姓 姓 姓

姓 姓 姓 姓 姓 姓

店

diàn | 品物を売る場所、みせ。旅館。

店店店店店店店店

店 店 店 店 店 店

念

niàn | 何度も思いこす。読む。学校に行く。非常に短い時間。

念念念念念念念念

念 念 念 念 念 念

房

fáng | 部屋。部屋のような空間に仕切られたもの。中国人の姓の一つ。

房房房房房房房房

房 房 房 房 房 房

所

suǒ | 人、物が存在する空間、場所。機関の施設の名称。

所所所所所所所所

所 所 所 所 所 所

明 | **míng** | 明るい。理解する。きれいである。翌日。

明 明 明 明 明 明 明 明

明 明 明 明 明 明

朋 | **péng** | 友達、友人。

朋 朋 朋 朋 朋 朋 朋 朋

朋 朋 朋 朋 朋 朋

服 | **fú** | 洋服の総称。薬を飲む。従わせる。

服 服 服 服 服 服 服 服

服 服 服 服 服 服

杯 | **bēi** | 飲み物を盛る容器。カップ。お茶などの液体の分量を数える単位。

杯 杯 杯 杯 杯 杯 杯 杯

杯 杯 杯 杯 杯 杯

東
dōng | 方位、東アジア。部屋や店のオーナー。中国人の姓の一つ。

東東東東東東東東

東 東 東 東 東 東

果
guǒ | 物、果実。結果。成果。

果果果果果果果果

果 果 果 果 果 果

枝
zhī | 木の枝。茎や幹から分かれて出た部分。

枝枝枝枝枝枝枝枝

枝 枝 枝 枝 枝 枝

法
fǎ | 法律、法令。方法、やり方。国家の名前。

法法法法法法法法

法 法 法 法 法 法

天行健，君子以自強不息。

爸 bà　お父さん、父親。同じ漢字を重ねる場合、「爸」よりも親密さが出る。

爸爸爸爸爸爸爸爸

爸爸爸爸爸爸

玩 wán　遊ぶ。遊び道具、おもちゃ。

玩玩玩玩玩玩玩玩

玩玩玩玩玩玩

的 dì　標的。　de　目標。　dì　所属。

的的的的的的的的

的的的的的的

知 zhī　知っている、了解。知恵、知識。

知知知知知知知知

知知知知知知

空

kōng | 空気。空、天空。暇。空ける。

空空空空空空空空

空 空 空 空 空 空

kòng | 中に何も入っていない、空っぽ。

花

huā | 植物の花の総称。時間、お金、力などを使う。柄、パタン。

花花花花花花花花

花 花 花 花 花 花

長

cháng | 「短」の対語。時間的に長い。長所。

長長長長長長長長

長 長 長 長 長 長

zhǎng | 年上である。成長する。生える。

門

mén | 建物、などの外構えに設けた出入り口。家族。コツ、キーポイント。

門門門門門門門門

門 門 門 門 門 門

yǔ | 雨。空から降ってきた雨の水。

雨 雨 雨 雨 雨 雨 雨 雨

雨 雨 雨 雨 雨 雨

fēi | 否定。…ではない。間違い。

非 非 非 非 非 非 非 非

非 非 非 非 非 非

qián | 「後」の対語。前方、以前の。前の方。順序が前。

前 前 前 前 前 前 前 前

前 前 前 前 前 前

shì | 部屋、ルーム。学校、会社などの事務の単位。

室 室 室 室 室 室 室 室 室

室 室 室 室 室 室

| 很 | **hěn** | とても、非常に。物事の程度を強調する。 |

很很很很很很很很很

很 很 很 很 很 很

| 後 | **hòu** | 「前」の対語。将来、以後。後の方。順序が後。 |

後後後後後後後後後

後 後 後 後 後 後

| 怎 | **zěn** | どのように、どう。 |

怎怎怎怎怎怎怎怎怎

怎 怎 怎 怎 怎 怎

| 星 | **xīng** | 星。北極星などの宇宙の天体。スータ、歌手。 |

星星星星星星星星星

星 星 星 星 星 星

昨	zuó	昨日。過去。

昨 昨 昨 昨 昨 昨 昨 昨 昨

昨 昨 昨 昨 昨 昨

是	shì	「非」の対語。正しいこと。賛成する。事実。…である。

是 是 是 是 是 是 是 是 是

是 是 是 是 是 是

為	wèi	行なう。行為。…である。	wèi	誰、何のためである。

為 為 為 為 為 為 為 為 為

為 為 為 為 為 為

看	kàn	見る。読む。見守る。考える。…してみる。

看 看 看 看 看 看 看 看 看

看 看 看 看 看 看

	kān	留守番する。

紅 hóng
赤色、くれない。口紅。ポピュラーになること。注目される。

紅 紅 紅 紅 紅 紅 紅 紅 紅

紅 紅 紅 紅 紅 紅

美 měi
綺麗である、美しさ。美人。美術。米国、アメリカの訳名。

美 美 美 美 美 美 美 美 美

美 美 美 美 美 美

英 yīng
花。英才、英雄などのすぐれた人。英語。イギリス連邦のの訳名。

英 英 英 英 英 英 英 英 英

英 英 英 英 英 英

要 yào
大切な、キーポイント。頼む。欲しがる。　yāo　要求する。

要 要 要 要 要 要 要 要 要

要 要 要 要 要 要

面	**miàn** 顔、フェイス。方向、側、方面。平たいもの。面と向かって。

面面面面面面面面面

面　面　面　面　面　面

風	**fēng** 季節の風、風雨。風景。世評。俗習。

風風風風風風風風風

風　風　風　風　風　風

飛	**fēi** 飛ぶ、飛行する。飛行機。速く過ぎる。

飛飛飛飛飛飛飛飛飛

飛　飛　飛　飛　飛　飛

個	**gè** 個人。固体の物、人、時間などの数を数える単位。

個個個個個個個個個

個　個　個　個　個　個

們

men | 人を示す名詞の後に用い二つ以上であることを示し、たち。

們 們 們 們 們 們 們 們 們 們

們 們 們 們 們 們

候

hòu | 待つ。挨拶。時間、季節。きざし。

候 候 候 候 候 候 候 候 候 候

候 候 候 候 候 候

哥

gē | 同じ父母、自分より年下の男性、兄。

哥 哥 哥 哥 哥 哥 哥 哥 哥 哥

哥 哥 哥 哥 哥 哥

哪

nǎ | どちら、どれ。いずれかの。どうして…できようか。

哪 哪 哪 哪 哪 哪 哪 哪 哪

哪 哪 哪 哪 哪 哪

家

jiā | 家。家族。作家、画家などの専門の仕事をしたりする人。

家 家 家 家 家 家 家 家 家 家
家 家 家 家 家 家

師

shī | 教師、先生。専門の技術を持っている人、例えば医者、弁護士など。

師 師 師 師 師 師 師 師 師 師
師 師 師 師 師 師

息

xī | 知らせ。休息する。止める。利子。

息 息 息 息 息 息 息 息 息 息
息 息 息 息 息 息

拿

ná | 手で持つ。捕まえる。受け取る。実権を握る。

拿 拿 拿 拿 拿 拿 拿 拿 拿 拿
拿 拿 拿 拿 拿 拿

時

shí 季節、四季。時間、時刻。特定の時間、その時。時機、チャンス。

時時時時時時時時時時

時 時 時 時 時 時

書

shū 図書。手紙。書類、説明書。書く、記録する。草書、楷書などの字体。

書書書書書書書書書書

書 書 書 書 書 書

氣

qì ガス、気体。天気、気候。匂い、香り。雰囲気。怒る。

氣氣氣氣氣氣氣氣氣氣

氣 氣 氣 氣 氣 氣

校

xiào 知識を教え、学ぶ所、学校。指揮官。　**jiào** 校正する。

校校校校校校校校校校

校 校 校 校 校 校

zhēn | 真実である。本物の。本当に、確かに。純粋な性格、天真。

真 真 真 真 真 真 真 真 真 真

真 真 真 真 真 真

néng | 能力、才能。可能。物事をすることができる。できるかどうか。

能 能 能 能 能 能 能 能 能 能

能 能 能 能 能 能

chá | 茶の葉。茶色。お茶を飲む。

茶 茶 茶 茶 茶 茶 茶 茶 茶 茶

茶 茶 茶 茶 茶 茶

qǐ | 始める。立つ、起きる。名前を付ける。建物を建てる。

起 起 起 起 起 起 起 起 起 起

起 起 起 起 起 起

馬

mǎ | 動物。中国人の姓の一つ。

馬馬馬馬馬馬馬馬馬馬

馬 馬 馬 馬 馬 馬

高

gāo | 「低」の対語。身長。優れている学生。等級、地位などが高いである。

高高高高高高高高高高

高 高 高 高 高 高

做

zuò | 作る、製造する。する、やる。誕生日などのお祝いをする。

做做做做做做做做做做做

做 做 做 做 做 做

唸

niàn | 朗読する、読む。勉強する。叱られる、叱る。

唸唸唸唸唸唸唸唸唸唸唸

唸 唸 唸 唸 唸 唸

問

wèn | 質問、問題。学問。挨拶。聞く、尋ねる。お見舞う、訪ねる。

問 問 問 問 問 問 問 問 問 問

問 問 問 問 問 問

啡

fēi | 咖啡（gāfēi）、嗎啡（mǎfēi）などの外来語の表記に用いる。

啡 啡 啡 啡 啡 啡 啡 啡 啡 啡 啡

啡 啡 啡 啡 啡 啡

國

guó | 国家、国旗、国王。中国。

國 國 國 國 國 國 國 國 國 國 國

國 國 國 國 國 國

夠

gòu | 十分である。とても、まったく、大変。

夠 夠 夠 夠 夠 夠 夠 夠 夠 夠 夠

夠 夠 夠 夠 夠 夠

帯

dài ひも、ベルト。地帯。案内する。物を持っていく。

帯 帯 帯 帯 帯 帯 帯 帯 帯 帯 帯

帯 帯 帯 帯 帯 帯

常

cháng 特別でない、普通、一般。いつも。ふだん。中国人の姓の一つ。

常 常 常 常 常 常 常 常 常 常 常

常 常 常 常 常 常

張

zhāng アイデア、主張。広げる。ぴんと張る。中国人の姓の一つ。

張 張 張 張 張 張 張 張 張 張 張

張 張 張 張 張 張

得

dé 利益などを得る。収穫。　　**děi** …しなければならない。

得 得 得 得 得 得 得 得 得 得 得

得 得 得 得 得 得

de 動詞や形容詞＋得で結果、性質、状態を示し。

從 cóng | 付き従う。聞き従う。時間、空間の起点を示し、から、より。

從 從 從 從 從 從 從 從 從 從 從

從 從 從 從 從 從

您 nín | 単数2人称「你」の敬称。あなたさま、そちら様。

您 您 您 您 您 您 您 您 您 您 您

您 您 您 您 您 您

教 jiào | 教える、教授する。 **教** jiāo | 教育。宗教。教授。

教 教 教 教 教 教 教 教 教 教 教

教 教 教 教 教 教

晚 wǎn | 夜。時間が遅い。予定の時間より遅くなる。

晚 晚 晚 晚 晚 晚 晚 晚 晚 晚 晚

晚 晚 晚 晚 晚 晚

現

xiàn 今、現在。現代。現実（夢、虚構の対語）。出現する、現れる。

現 現 現 現 現 現 現 現 現 現 現

現 現 現 現 現 現

這

zhè この、これ。すぐ。

這 這 這 這 這 這 這 這 這 這

這 這 這 這 這 這

都

dōu すべて、全部。　**dū** 都市、都会、首都。

都 都 都 都 都 都 都 都 都

都 都 都 都 都 都

喜

xǐ 喜ぶ。好き。好む。めでたい事、吉のこと。

喜 喜 喜 喜 喜 喜 喜 喜 喜 喜 喜 喜

喜 喜 喜 喜 喜 喜

喝

hē 水などを飲む。お粥を食べる。　**hè** 大声で叫ぶ。

喝 喝 喝 喝 喝 喝 喝 喝 喝 喝 喝

喝 喝 喝 喝 喝 喝

就

jiù 就職する、就業する、従事する。ただ、だけ。すぐに、間もなく。

就 就 就 就 就 就 就 就 就 就 就 就

就 就 就 就 就 就

幾

jī ほとんど。　**jǐ** 幾つ、幾ら。

幾 幾 幾 幾 幾 幾 幾 幾 幾 幾 幾 幾

幾 幾 幾 幾 幾 幾

最

zuì もっとも、一番。

最 最 最 最 最 最 最 最 最 最 最 最

最 最 最 最 最 最

期

qí 予定の期限、ある一定の期間。期待。時期。雑誌の号数。

期 期 期 期 期 期 期 期 期 期 期 期

期 期 期 期 期 期

短

duǎn 「長」の対語。時間的に短い。足りない。長さが短いこと。短所。

短 短 短 短 短 短 短 短 短 短 短 短

短 短 短 短 短 短

給

jǐ 供給する。加給する。　gěi もらう。与える。あげる。

給 給 給 給 給 給 給 給 給 給 給 給

給 給 給 給 給 給

買

mǎi 買う。買収する。商売。

買 買 買 買 買 買 買 買 買 買 買 買

買 買 買 買 買 買

| **開** | **kāi** | 開ける。開く。始める。解除する。開発する。離れる。会議などを開催する。 |

開 開 開 開 開 開 開 開 開 開 開 開

開 開 開 開 開 開

| **飯** | **fàn** | ご飯、飯。食事する。朝ごはん、晩ご飯。炊飯器。 |

飯 飯 飯 飯 飯 飯 飯 飯 飯 飯 飯 飯

飯 飯 飯 飯 飯 飯

| **黑** | **hēi** | 黒い色。暗い。腹黒い。秘密、不公開。 |

黑 黑 黑 黑 黑 黑 黑 黑 黑 黑 黑 黑

黑 黑 黑 黑 黑 黑

| **嗎** | **ma** | 文末につく疑問の助詞、…ですか。 |

嗎 嗎 嗎 嗎 嗎 嗎 嗎 嗎 嗎 嗎 嗎 嗎

嗎 嗎 嗎 嗎 嗎 嗎

mǎ | 嗎啡（mǎfēi）などの外来語の表記に用いる。

塊

kuài | かけら。かたまり。一緒に。通貨単位、例えば１塊錢（１元）。

塊 塊 塊 塊 塊 塊 塊 塊 塊 塊 塊 塊 塊

塊 塊 塊 塊 塊 塊

媽

mā | お母さん、母親。同じ漢字を重ねる場合、「媽」よりも親密さが出る。

媽 媽 媽 媽 媽 媽 媽 媽 媽 媽 媽 媽 媽

媽 媽 媽 媽 媽 媽

想

xiǎng | 考える。思い出す。…したいと思う。思想、理想。

想 想 想 想 想 想 想 想 想 想 想 想 想

想 想 想 想 想 想

愛

ài | 気に入る。大切にする。恋愛、愛情。

愛 愛 愛 愛 愛 愛 愛 愛 愛 愛 愛 愛 愛

愛 愛 愛 愛 愛 愛

凡事勤則易，凡事惰則難。

新
xīn | 「舊」の対語。新しい。…したばかり、。新しくする。フレッシュさ。

新 新 新 新 新 新 新 新 新 新 新 新 新

新 新 新 新 新 新

歲
suì | 年、年齢。〜年生。歳月。

歲 歲 歲 歲 歲 歲 歲 歲 歲 歲 歲 歲 歲

歲 歲 歲 歲 歲 歲

號
hào | 「号」の異体字である。記号。番号、〜号室。信号。日数や日付。

號 號 號 號 號 號 號 號 號 號 號 號 號

號 號 號 號 號 號

會
huì | 会議。社会。チャンス、機会。できる。　　**kuài** | 計算。会計。

會 會 會 會 會 會 會 會 會 會 會 會 會

會 會 會 會 會 會

huǐ | ちょっとの時間。

裡

lǐ | 「裏」の異体字である。意味、発音が同じで、通用する漢字。

裡 裡 裡 裡 裡 裡 裡 裡 裡 裡 裡

裡 裡 裡 裡 裡 裡

裏

lǐ | 場所、物の中。特定の空間的や時間的範囲を示す、こちら、夜の中。

裏 裏 裏 裏 裏 裏 裏 裏 裏 裏 裏 裏 裏

裏 裏 裏 裏 裏 裏

話

huà | 言葉。話、雑談。話す、言う。

話 話 話 話 話 話 話 話 話 話 話 話 話

話 話 話 話 話 話

跟

gēn | かかと。…と…、および。人に……、ひとから……学ぶ。

跟 跟 跟 跟 跟 跟 跟 跟 跟 跟 跟 跟 跟

跟 跟 跟 跟 跟 跟

路

lù | 道、通り道。考えの筋道。通路。

路 路 路 路 路 路 路 路 路 路 路 路

路 路 路 路 路 路

道

dào | 道。道路。鉄道。方法、手段。

道 道 道 道 道 道 道 道 道 道 道 道

道 道 道 道 道 道

電

diàn | 電気のこと。稲妻。電車。電信。

電 電 電 電 電 電 電 電 電 電 電 電 電

電 電 電 電 電 電

過

guò | 時間を過ごす。通って来る、通って行く。超える。とても。あやまち。

過 過 過 過 過 過 過 過 過 過 過

過 過 過 過 過 過

對

duì ｜ 正しいこと。答える。…に対する。…に向かい合う。対照する。

對 對 對 對 對 對 對 對 對 對 對 對

對 對 對 對 對 對

麼

me ｜ 文末につく疑問の助詞、なに。

麼 麼 麼 麼 麼 麼 麼 麼 麼 麼 麼 麼 麼

麼 麼 麼 麼 麼 麼

寫

xiě ｜ 書く、記録する。写し。

寫 寫 寫 寫 寫 寫 寫 寫 寫 寫 寫 寫 寫

寫 寫 寫 寫 寫 寫

說

shuō ｜ 話す、言う。考え。伝説。　**shuì** ｜ 説得する。

說 說 說 說 說 說 說 說 說 說 說 說 說

說 說 說 說 說 說

様 yàng | 格好、模様。様式。見本。さま様。

樣 樣 樣 樣 樣 樣 樣 樣 樣 樣 樣 樣

樣 樣 樣 樣 樣 樣

誰 shéi | 誰、どなた。どの人も、皆。

誰 誰 誰 誰 誰 誰 誰 誰 誰 誰 誰 誰

誰 誰 誰 誰 誰 誰

請 qǐng | 頼むこと、願うこと。招待する。ごちそうする。…してください。

請 請 請 請 請 請 請 請 請 請 請

請 請 請 請 請 請

樂 lè | 喜んでいる。気楽である。　yuè | 音楽、楽器。

樂 樂 樂 樂 樂 樂 樂 樂 樂 樂 樂 樂 樂

樂 樂 樂 樂 樂 樂

yào | 好む、愛する。

學 xué | 学ぶ、勉強する。学校などの学ぶ場所。学科。学問。

學 學 學 學 學 學 學 學 學 學 學 學

學 學 學 學 學 學

機 jī | 機械の総称。動機。チャンス、タイミング。きっかけ。

機 機 機 機 機 機 機 機 機 機 機 機

機 機 機 機 機 機

錢 qián | お金。費用。貨幣の単位。金などの重さの単位、一両の十分の一。

錢 錢 錢 錢 錢 錢 錢 錢 錢 錢 錢 錢

錢 錢 錢 錢 錢 錢

頭 tóu | あたま。物事の始まり、最初の。一番の。

頭 頭 頭 頭 頭 頭 頭 頭 頭 頭 頭 頭

頭 頭 頭 頭 頭 頭

謝 xiè | 感謝する、お礼をする。あやまる。花散る。中国人の姓の一つ。

謝 謝 謝 謝 謝 謝 謝 謝 謝

謝 謝 謝 謝 謝 謝

點 diǎn | 小さい示し。少し。点数。欠点。時間の単位。料理を注文する。

點 點 點 點 點 點 點 點 點

點 點 點 點 點 點

覺 jué | さとる。覚える。よく理解する。感じる。 jiào | 眠り、昼寝。

覺 覺 覺 覺 覺 覺 覺 覺 覺 覺 覺 覺

覺 覺 覺 覺 覺 覺

還 hái | なお、やはり。もっと、さらに。案外と。

還 還 還 還 還 還 還 還 還 還 還 還

還 還 還 還 還 還

huán | 元に戻る。帰る。返却する。

鐘 zhōng 鐘。掛け時計。中国人の姓の一つ。

鐘 鐘 鐘 鐘 鐘 鐘 鐘 鐘 鐘 鐘 鐘

鐘 鐘 鐘 鐘 鐘 鐘

歡 huān 楽しむ。活発である。

歡 歡 歡 歡 歡 歡 歡 歡 歡 歡 歡 歡

歡 歡 歡 歡 歡 歡

聽 tīng 聞く。聞き入れる。従う。

聽 聽 聽 聽 聽 聽 聽 聽 聽 聽 聽 聽

聽 聽 聽 聽 聽 聽

灣 wān 流れが湾曲したところ。入り江。国の名、台湾。

灣 灣 灣 灣 灣 灣 灣 灣 灣 灣 灣 灣 灣

灣 灣 灣 灣 灣 灣

LifeStyle072

華語文書寫能力習字本：中日文版基礎級1
（依國教院三等七級分類，含日文釋意及筆順練習QR Code）

編著	療癒人心悅讀社
QR Code 書寫示範	劉嘉成
美術設計	許維玲
編輯	彭文怡
企畫統籌	李橘
總編輯	莫少閒
出版者	朱雀文化事業有限公司
地址	台北市基隆路二段 13-1 號 3 樓
電話	02-2345-3868
傳真	02-2345-3828
劃撥帳號	19234566 朱雀文化事業有限公司
e-mail	redbook@hibox.biz
網址	http://redbook.com.tw/
總經銷	大和書報圖書股份有限公司02-8990-2588
ISBN	978-626-7064-35-1
初版一刷	2022.12
定價	139 元
出版登記	北市業字第1403號

國家圖書館出版品預行編目

華語文書寫能力習字本（中日文
版）．基礎級1/療癒人心悅讀社編著.
-- 初版. -- 臺北市：朱雀文化事業
有限公司, 2022.12- 冊；公分. --
(LifeStyle；72)中英文版
ISBN 978-626-7064-35-1
(第1冊：平裝). --

1.CST: 習字範本 2.CST: 漢字

943.9　　　　　　　111020561